精繕碑帖

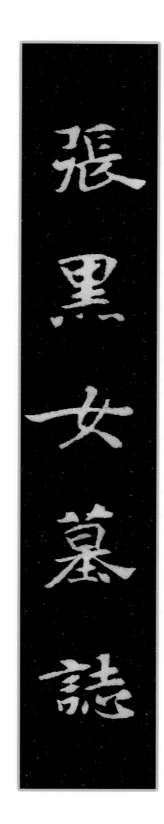

張黑女墓誌

吳越 編

西泠印社出版社

《張黑女墓志》簡介

《張黑女墓志》，全稱《魏故南陽張府君墓志》，又稱《張玄墓志》，刻于北魏普泰元年（五三一），原石已佚，僅有清代何紹基藏舊拓孤本傳世，現藏于上海博物館。

該墓志正書二十行，行二十字，共三百六十七字。書體獨具風貌，用筆方圓兼備，剛柔相濟，結體多取橫勢，以扁方爲主，内緊外鬆，嚴謹中蘊藏着變化，筆勢瀟灑，點畫含蓄，時有行書意趣，秀勁可愛，端莊中透露着嫵媚。《張黑女墓志》雖爲楷書，然尚存隸意，整幅作品淳厚古雅，爲北碑中少見的秀逸類型，乃不可多得的魏碑精品。何紹基評之曰：『化篆分入楷，遂爾無種不妙，無妙不臻，然遒厚精古，未有可比肩《黑女》者』。

爲便于大家更好地觀摩和臨習，編者謹將此孤本逐字放大，規整排列，對其中缺損、漫漶的字迹作了精確的修繕。此外，書後附有原拓本，供大家比較學習。

編者

二〇二〇年九月

魏	君	宇	水
故	墓	黑	人
南	誌	女	也
陽	君	南	出
張	諱	陽	自
府	玄	白	皇

帝 之 苗 裔 昔 在

中 葉 作 牧 周 殷

爰 及 漢 魏 司 徒

司 空 不 因 舉 燭

書 遠 置 便

并 祖 水 自

州 和 故 高

刺 吏 以 明

尖 部 清 無

祖 尚 潔 假

具，中堅將軍、新平太守。父，蕩寇將軍、蒲坂令。所謂華蓋相暉，榮

謂　將　平　具
華　軍　太　中
蓋　蒲　守　堅
相　坂　父　將
暉　令　盪　軍
榮　所　寇　新

四

光照世。君稟陰陽之純精，含五行之秀氣，雅性高奇，識量冲遠，

高	行	陽	光
奇	之	之	照
識	秀	純	世
量	氣	精	君
冲	雅	含	稟
遠	性	五	陰

解褐中書侍郎，除南陽太守。嚴威既被，其猶草上加風，民之悅

上	威	除	解
加	既	南	褐
風	被	陽	中
民	其	太	書
之	猶	守	侍
悅	草	嚴	郎

化 方 抓 幽
若 欲 牙 靈
魚 羽 帝 無
之 翼 室 簡
樂 天 何 殲
水 朝 圖 山

名
二
薨
中

語
太
於
鄉

春
和
蒲
孝

秋
十
坂
義

卅
七
城
里

有
年
建
妻

名哲。春秋卅有二，太和十七年，薨於蒲坂城建中鄉孝義里。妻，

八

河北陳進壽女，壽爲巨禄太守，便是瑰寶相映，瓊玉參差。俱以

瑰	便	壽	河
玉	是	爲	北
參	瑰	巨	陳
差	寶	禄	進
俱	相	太	壽
以	暎	守	女

普 辛 朔 於

泰 亥 一 蒲

元 十 曰 坂

年 月 丁 城

歲 丁 酉 東

次 酉 癸 原

之 悟 言 世
上 神 成 于
君 誚 軌 時
臨 端 泯 兆
終 明 然 人
清 動 去 同

蘭作故悲

胄誦刊遐

茂曰石方

乎　傳淒

芳鬱光長

幹矣以泣

葉	海	榮	風
暎	翰	光	翔
霄	烋	接	澤
衢	氣	漢	從
根	貫	德	雨
通	岳	与	散

運謝星馳，時流迅速。既凋桐枝，復摧良木。三河奄曜，坤堀喪燭。

奄	復	迅	運
曜	摧	速	謝
以	良	既	星
堀	木	彫	馳
窀	三	桐	時
燭	河	枝	流

痛感毛群，悲傷羽族。扃堂無曉，墳宇唯昏。咸韜松戶，共寢泉門。

廎　羽　墳　松
感　祑　宇　戶
毛　扃　唯　共
羣　堂　昏　窴
悲　无　咸　泉
傷　曉　韜　門

追風永邁戎銘

幽傳

解褐中書侍郎

雅性高奇識量沖遠

純精含五行之秀氣

光時世君藥陰陽之

魏故南陽張府君墓
誌君諱玄字里女南
陽白水人也出自皇
帝之苗裔昔在中葉

作司便故
枚徒日以
周司甚请
殷空明潔
爰不无遠
及因假祖
謀舉置和
魏燭水吏

部尚書并州刺史太祖

具中堅將軍新平太

守父蕰窺將軍蒲坂

令所謂華蓋相暉燦

光照世君稟棄陰陽之

純精舍五行之秀氣

雅性高奇識量冲遠

解褐中書侍郎除南

陽太守嚴威既被其

猶草上加風民之之悅

化若魚之樂水方微

羽翼天朝扶不帝室

何畜幽靈垂簡牘此
名哲春秋廿有二太
和十七年薨於蒲坂
城建中鄉孝義里妻

河北陳進壽女壽為

巨禄太守使是琇寶

恒暎琟玉泰俱以

普泰元年歲次亥

九月丁酉朔一日丁

酉延於蒲坂城東原

之上君臨終清悟神

詔端明動言成軌泯

然去世于時兕人同

悲遷方悽長泣故刊

石傳光以作誦曰

隥矣蘭胃茂于芳幹

氣暎霄曜根通海翰

休氣貫岳榮光接漢

德与風翔澤從雨散

運謝星馳時流迁速

睆桐枝頹摧良木

三河奄曜以堙空爝火

應感毛羣悲傷儔羽族

過堂云曉墳宇唯昏

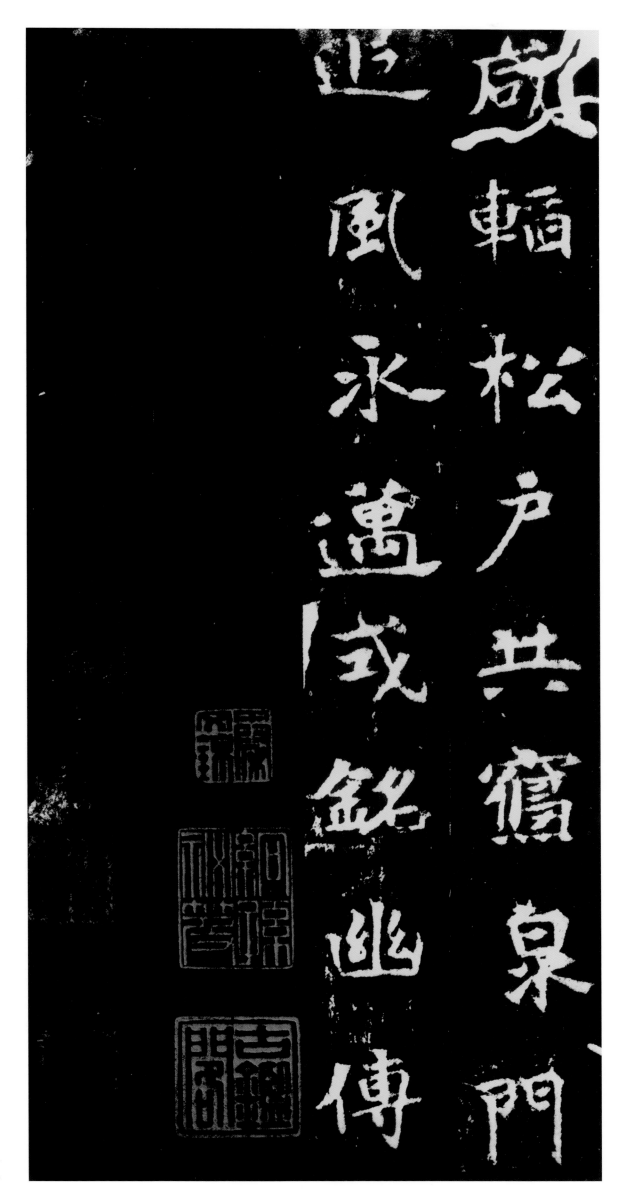

戚輴松戶共窟泉門

遨風永邁咸銘幽傳

圖書在版編目（ＣＩＰ）數據

張黑女墓志 / 吳越編. —— 杭州 ： 西泠印社出版社，
2021.3
（精繕碑帖）
ISBN 978-7-5508-3093-6

Ⅰ. ①張… Ⅱ. ①吳… Ⅲ. ①楷書－碑帖－中國－北
魏 Ⅳ. ①J292.23

中國版本圖書館CIP數據核字(2021)第046304號

精繕碑帖　張黑女墓志

吳越 編

出品人　　　江　吟
責任編輯　　張月好
責任出版　　李　兵
責任校對　　徐　岫
裝幀設計　　王　欣
出版發行　　西泠印社出版社
（杭州市西湖文化廣場三十二號五樓　郵政編碼　三一〇〇一四）
經　銷　　　全國新華書店
製　版　　　杭州如一圖文製作有限公司
印　刷　　　浙江海虹彩色印務有限公司
開　本　　　七八七毫米乘一〇九二毫米　八開
印　張　　　四
印　數　　　〇〇〇一—三〇〇〇
書　號　　　ISBN 978-7-5508-3093-6
版　次　　　二〇二一年三月第一版　第一次印刷
定　價　　　四十圓